峄山碑

中国碑帖高清彩色精印解析本

杨东胜 主编　徐传坤 编

浙江古籍出版社

图书在版编目（CIP）数据

峄山碑 / 徐传坤编. — 杭州：浙江古籍出版社，2022.3（2023.5重印）

（中国碑帖高清彩色精印解析本 / 杨东胜主编）

ISBN 978-7-5540-2133-0

Ⅰ.①峄… Ⅱ.①徐… Ⅲ.①篆书—书法 Ⅳ.①J292.113.1

中国版本图书馆CIP数据核字（2021）第213308号

峄山碑

徐传坤　编

出版发行	浙江古籍出版社	
	（杭州体育场路347号　电话：0571-85068292）	
网　　址	https://zjgj.zjcbcm.com	
责任编辑	张　莹	
责任校对	张顺洁	
封面设计	墨点字帖	
责任印务	楼浩凯	
照　　排	墨点字帖	
印　　刷	湖北金港彩印有限公司	
开　　本	787mm×1092mm　1/16	
印　　张	3.25	
字　　数	74千字	
版　　次	2022年3月第1版	
印　　次	2023年5月第3次印刷	
书　　号	ISBN 978-7-5540-2133-0	
定　　价	25.00元	

如发现印装质量问题，影响阅读，请与印刷厂联系调换。

简　介

　　李斯（？—前208），字通古，楚国上蔡（今河南上蔡）人。秦代政治家、文学家和书法家。秦始皇统一六国以后，李斯为丞相，助始皇定郡县制。东汉许慎《说文解字·序》记载："斯作《仓颉篇》，取史籀大篆，或颇省改，所谓'小篆'者也。"后世据此尊李斯为"小篆"之祖。传世作品有《泰山刻石》《峄山刻石》《琅邪台刻石》等。

　　《峄山碑》，又称《峄山刻石》，秦始皇二十八年（前219）立于山东邹城峄山。碑文前为始皇诏，计144字。"皇帝曰"以下为二世诏，计79字，字略小。二世诏刻于二世元年（前209），相传也为李斯手笔。《峄山碑》原石久佚，至唐时已不可见，传世亦无原石拓本，宋淳化四年（993），郑文宝据徐铉摹本重刻于长安，世称"长安本"，今存陕西西安碑林博物馆。另有翻刻本数种，皆出自长安本。清杨守敬在《长安本》跋中说："笔画圆劲，古意毕臻，以《泰山》二十九字及《琅邪台碑》校之，形神俱肖，所谓下真迹一等，故陈思孝论为翻本第一，良不诬也。"《峄山碑》圆转秀美，既典雅细腻，又不激不厉，为"玉箸篆""铁线篆"之鼻祖，学习篆书常以此碑为入门首选。本书选用"长安本"精印出版，供广大书法爱好者学习。

一、笔法解析

1. 中锋

中锋是小篆的基本笔法，指书写时笔锋始终在线条的中间运行。小篆线条以逆入藏锋起笔，中锋行笔，行笔无提按，线条粗细均匀。

看视频

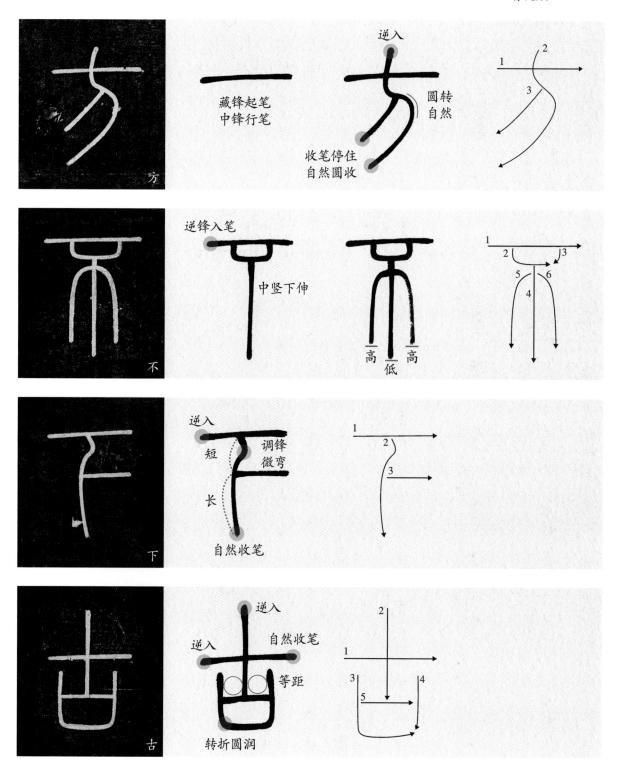

注：每个例字最后为参考笔顺。小篆笔顺以对称为原则，笔画先后顺序较为灵活。

2. 直线

《峄山碑》的线条横平竖直，横线水平，竖线垂直，应注意长短区别。斜线或平行，或交叉，应注意角度大小。

看视频

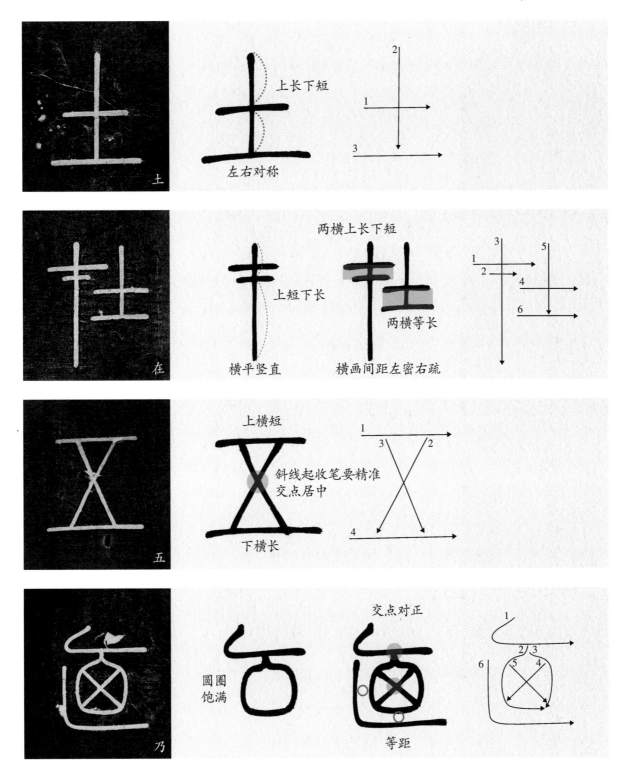

3. 曲线

《峄山碑》中的曲线较多，要注意曲线长短、弧度的不同。有的曲线对称出现，有的则由多段弧线组成，这种曲线可以一笔写成，也可以通过接笔写成。

看视频

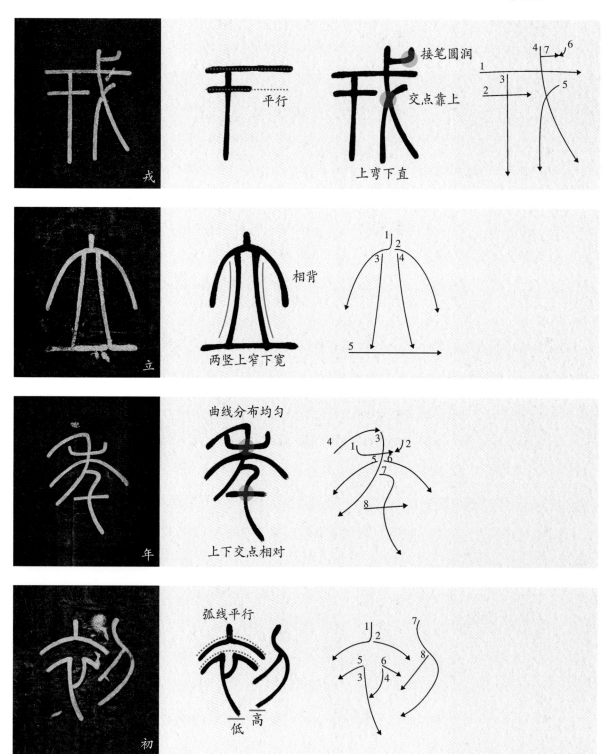

4. 搭接

搭接在小篆中指一笔与另一笔相接。弧线的接笔，是小篆独有的笔法，注意接笔处要自然重合，尽量不显露接笔的痕迹。某些笔画的搭接要从所接笔画中起笔，使连接处更加自然。

看视频

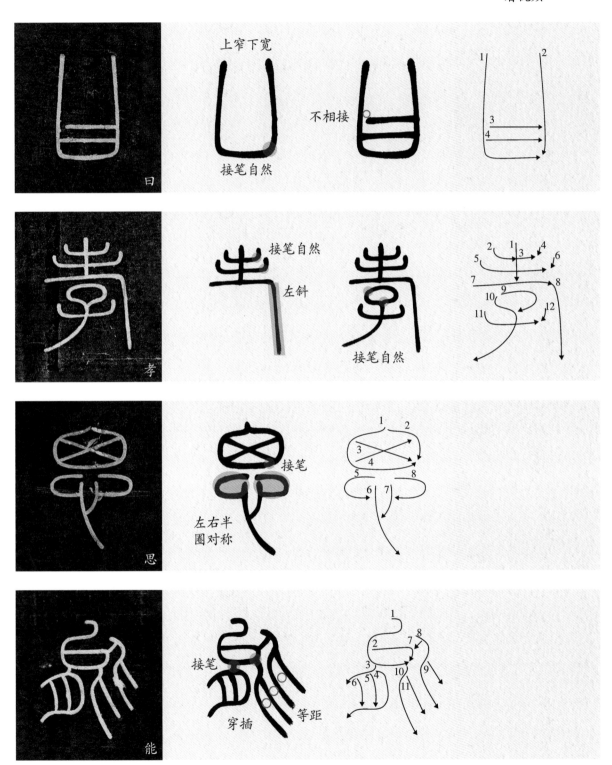

5. 环形

《峄山碑》中的封闭线条以接笔形成的环形为主，应注意封闭空间的大小和内部线条对空间的分割。

看视频

 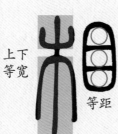 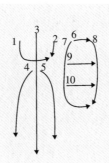

上下等宽　等距

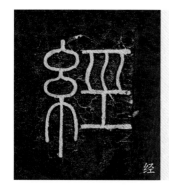 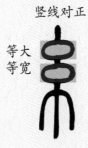 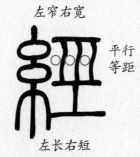 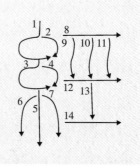

竖线对正　左窄右宽

等大等宽　平行等距

左长右短

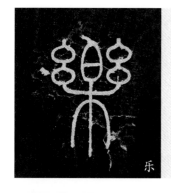 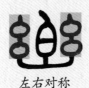 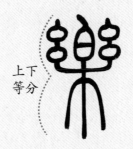 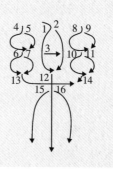

左右对称　上下等分

 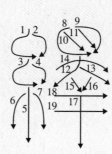

交点对正

二、结构解析

1. 平行与对称

小篆中的直线相互平行，部分并列的斜线、弧线也平行。对称是小篆最典型的结构特点，很多字的笔画、部件都沿中轴线左右对称。

看视频

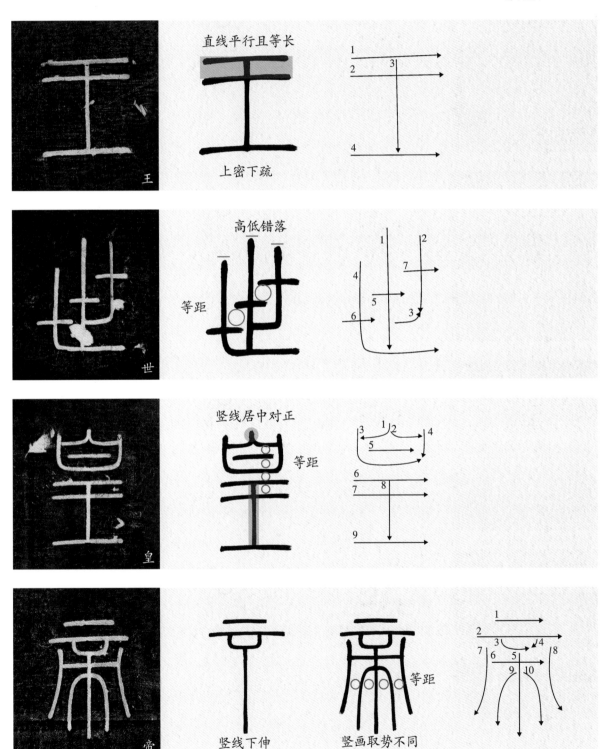

2. 相向与互补

《峄山碑》中对称的弧线往往向上、向外拱起，字形饱满，相向取势。字内线条、部件穿插于空白处，使结构紧凑，线条分布均匀。

看视频

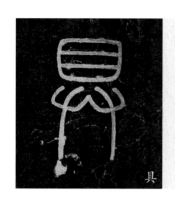

左右相向

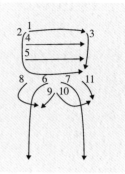

上下等距

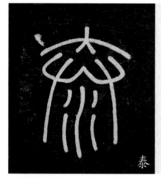

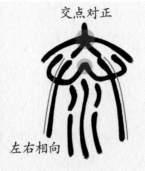

交点对正

左右相向

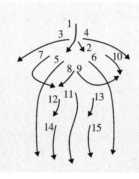

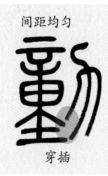

间距均匀

穿插

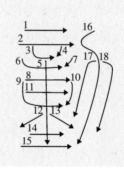

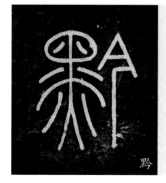

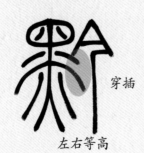

穿插

左右等高

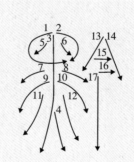

8

3. 疏与密

　　整体而言，《峄山碑》中的字形大小相近，不同字中线条虽然有多有少，但大多重心靠上，线条下垂，因此自然形成了有疏有密的结构。虽有疏密，但又收放自然，故不失均衡。

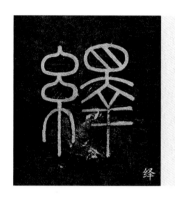

上下等宽

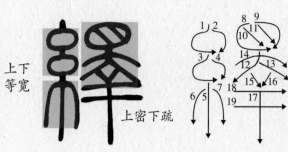

上密下疏

绎

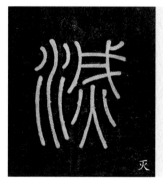

等距

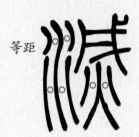

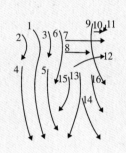

灭

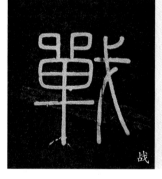

等距

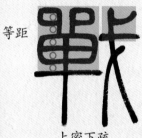

上密下疏

战

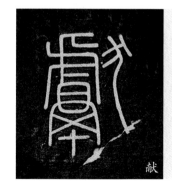

等距　　　　左密右疏

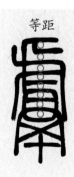

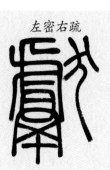

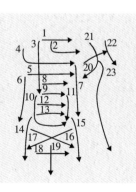

献

4. 字形夸张

《峄山碑》中的字有时会出现夸张的单个笔画，虽然对比鲜明，但整体仍然重心稳定，轻重均衡。

看视频

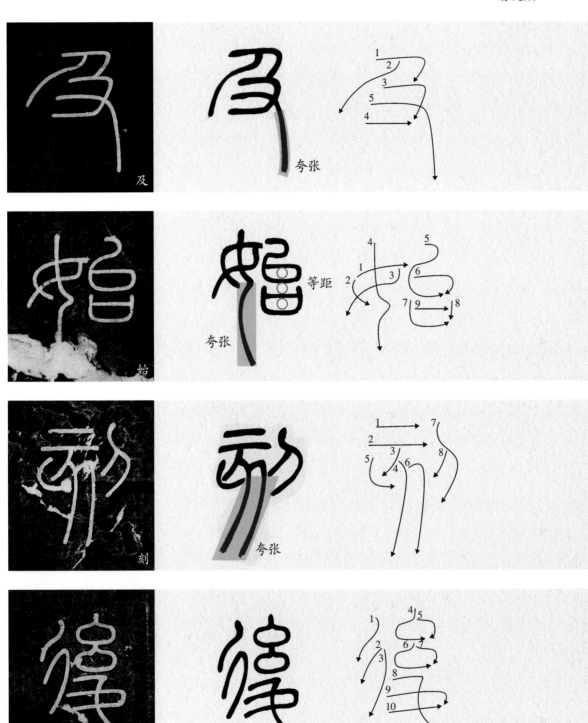

三、章法与创作解析

学习小篆，当从规矩入手。李斯《峄山碑》堪称"玉箸篆"之鼻祖，从李阳冰到赵孟頫，从邓石如到赵之谦，历代篆书大家无不叹服其高妙，深受其影响。《峄山碑》原拓不存，所幸传世翻刻的佳拓笔画清晰，坚劲畅达，线条圆润，结构匀称，不失原作精神，仍然是学习小篆的最佳范本之一，由其入手，可谓"取法乎上"。

线条与结字规律是学习小篆的基础和重点。

《峄山碑》中的线条起笔、收笔都需要藏锋，笔画粗细均匀，横平竖直，行笔稳定，不疾不徐，这样才能保证笔画圆润、遒劲、婉转、畅通。

《峄山碑》线条均匀，初学者中锋行笔时往往提而不按，忽视铺毫，造成线条过于纤细，虚弱无力，这是学习者应重视和避免的一大通病。学习小篆还需要克服楷书的书写习惯。小篆真正贯彻了"横平竖直"的原则，楷书的"横平"多为斜平，小篆的"横平"则为水平，带有俯仰之势的横向笔画归为弧画。写弧画易出现笔锋偏侧，要注意运腕并适当捻管，保证调锋到位，中锋行笔。小篆的接笔是非常重要的用笔技巧，搭接处不可重按、停滞，避免洇墨造成的"骨节"或焊接感。书写小篆应保持墨色均匀，不可出现涨墨或醒目的枯笔。

《峄山碑》中不少字呈现出严格的对称结构。这种图案化的结构仅存在于小篆中，因为小篆首先担负着统一、规范文字的实用功能，这种结构就成为小篆的内在要求。但还有很多字的笔画、部件并不对称。在《峄山碑》中，这些字因调整字内空间的疏密和部件之间的位置，实现了布白匀称，结构均衡，从而与对称结构的字浑然一体。小篆的笔顺较为灵活，与结构颇为相关。小篆笔顺的基本规则为先上后下、先左后右、先中间后两边、先外后内。但为了更简便地写好结构，一些字的笔顺也可以打破上面的规则。

《峄山碑》字形呈长方形，长宽比约为3：2。章法上，字距与行距相近。创作小篆作品时，可以参照这一字形比例和间距打好长方形的格子，然后将字写在格子里即可。另一种常见章法与汉隶碑刻相同，即字距大于行距。书者创作的这件小篆条幅就是采用这种章法。这件作品的正文是杜甫的七律《登楼》。主体部分以《峄山碑》笔意书写，取其典雅、文静之美。每字齐上格线书写，每行等高，少数字不宜下齐，如"古""日"，宜令其

徐传坤节临《峄山碑》

下部自然留白，形成章法上的错落。末行最后本余四字空格，为使章法饱满，加署名"传坤"二字补空。小篆风格雅正，常规章法易显沉闷，因此在形式上可以尝试稍加变化。这幅作品书者把诗题用题签形式写在正文右上方，把释文用小字写成一个块面，与诗题相呼应。正文两侧，也添加多行小字，取题跋形式，内容是对正文诗作的赏析。当前，作品拼接这样的创新形式较为多见，其形式、字体、配色应力求格调高雅。虽然好的形式能为作品增色，但书写者的笔墨功夫、作品的内涵和格调才是作品真正的价值所在。

篆书的字形与楷书有很大不同，不能以楷书字形倒推篆书写法。学习篆书不仅要了解用笔、结构和章法，还要借助《说文解字》等工具书，全面提高识篆、写篆的能力。

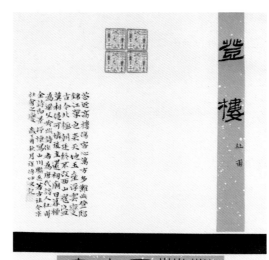

徐传坤 篆书条幅 杜甫《登楼》

皇帝立國，維初在昔，嗣世稱王。討伐亂逆，威動四極，武義直方。戎臣奉詔，經時不久，滅六暴強。廿有六年，上薦高號，孝道顯明。既獻泰成，乃降專惠，親巡遠方。登于繹山，群臣從者，咸思攸長。追念亂世，分土建邦，以開爭理。功戰日作，流血於野，自泰古始。世無萬數，陀及五帝，莫能禁止。迺今皇帝，壹家天下，兵不復起。

災害滅除，黔首康定，利澤長久。群臣誦略，刻此樂石，以著經紀。皇帝曰：金石刻盡始皇帝所為也，今襲號而金石刻辭不稱始皇帝，其於久遠也。如後嗣為之者，不稱成功盛德。丞相臣斯、臣去疾、御史大夫臣德昧死言，臣請具刻詔書，金石刻因明白矣。臣昧死請。制曰可。

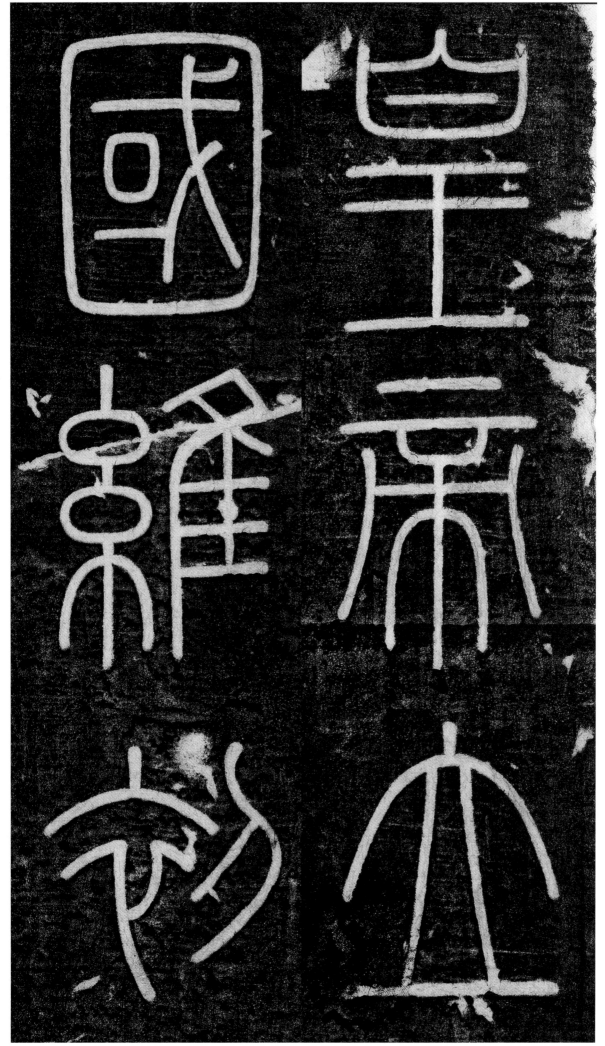

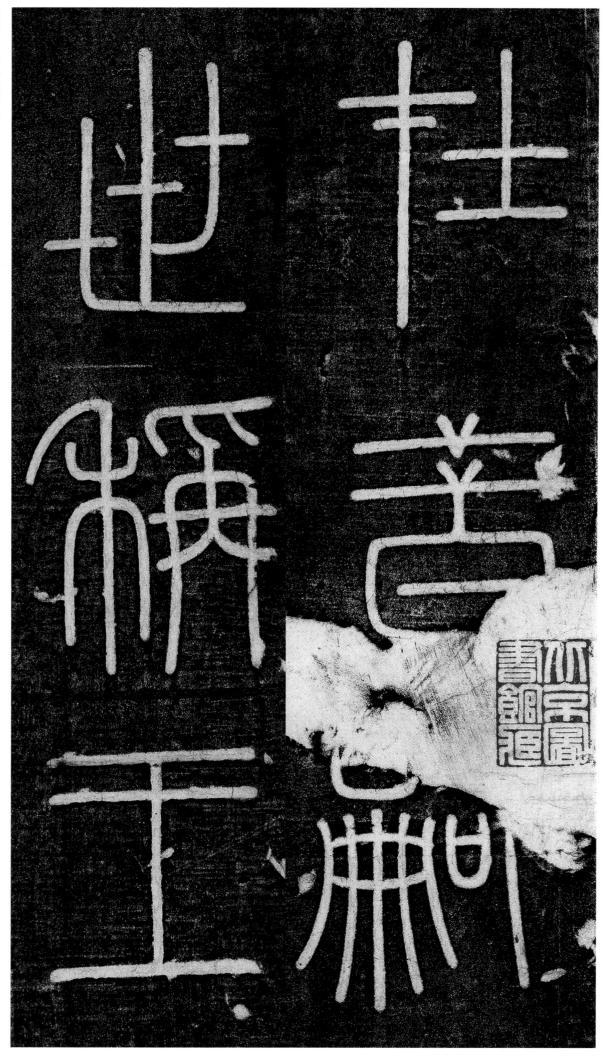

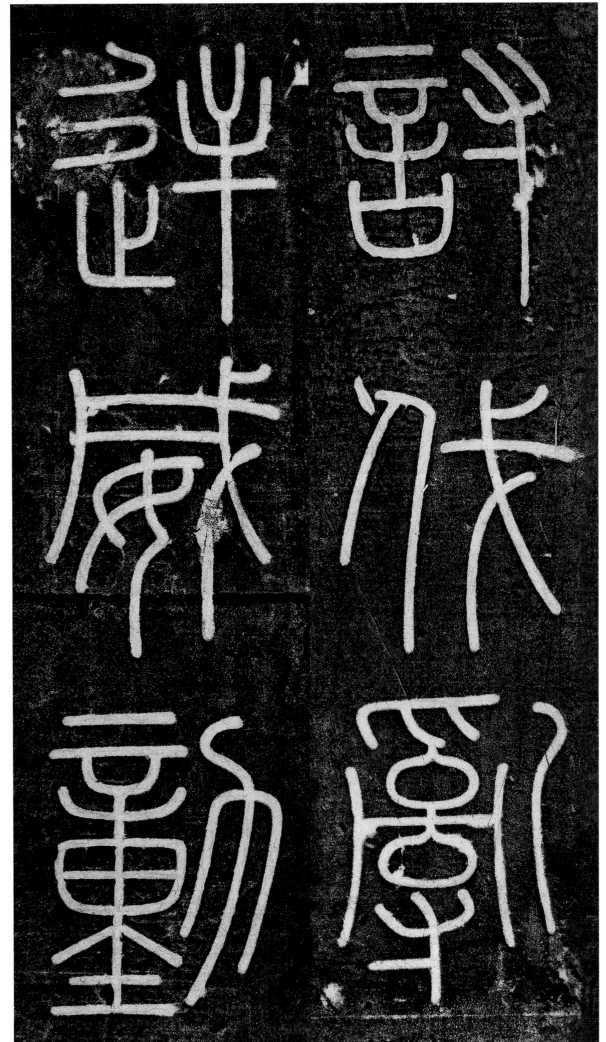

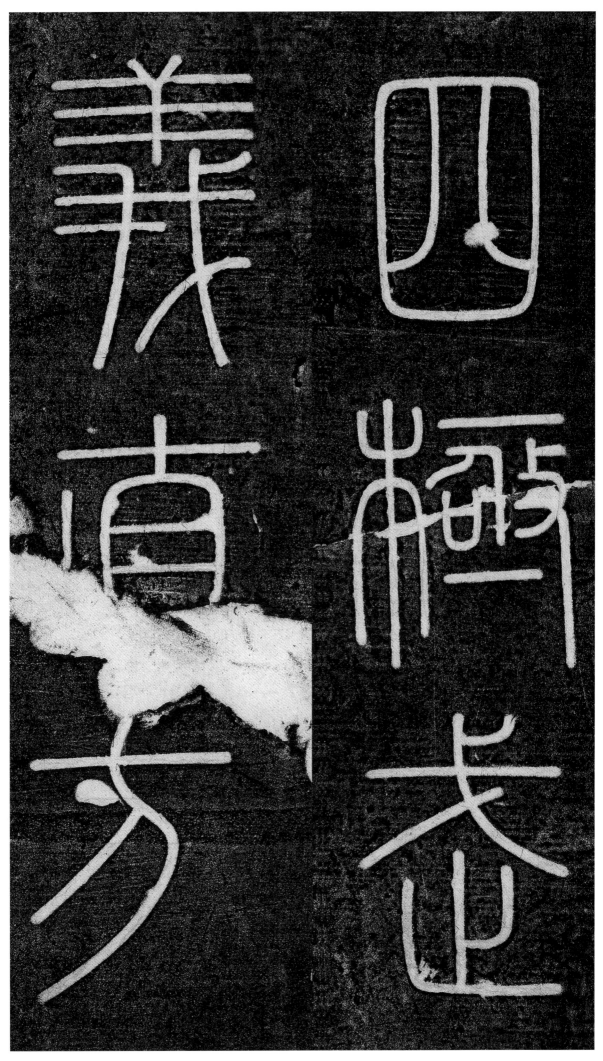

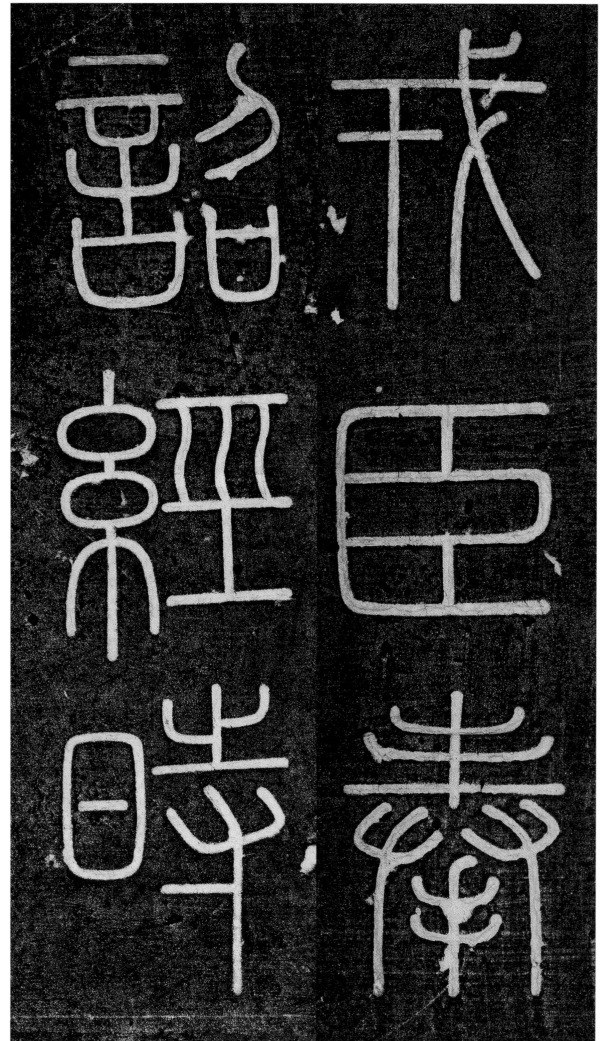

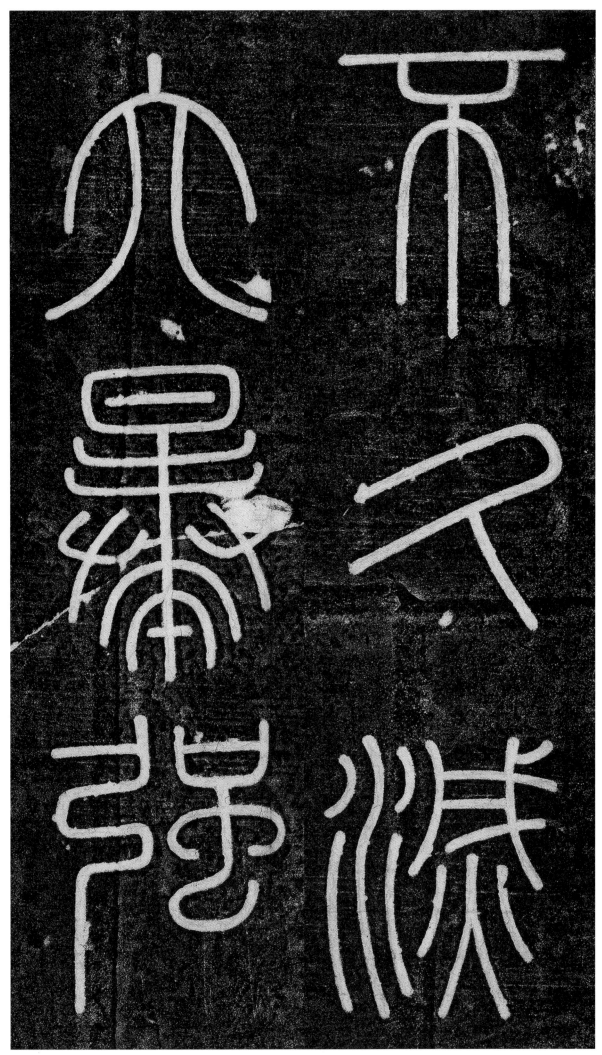

不久。灭六暴强。

19

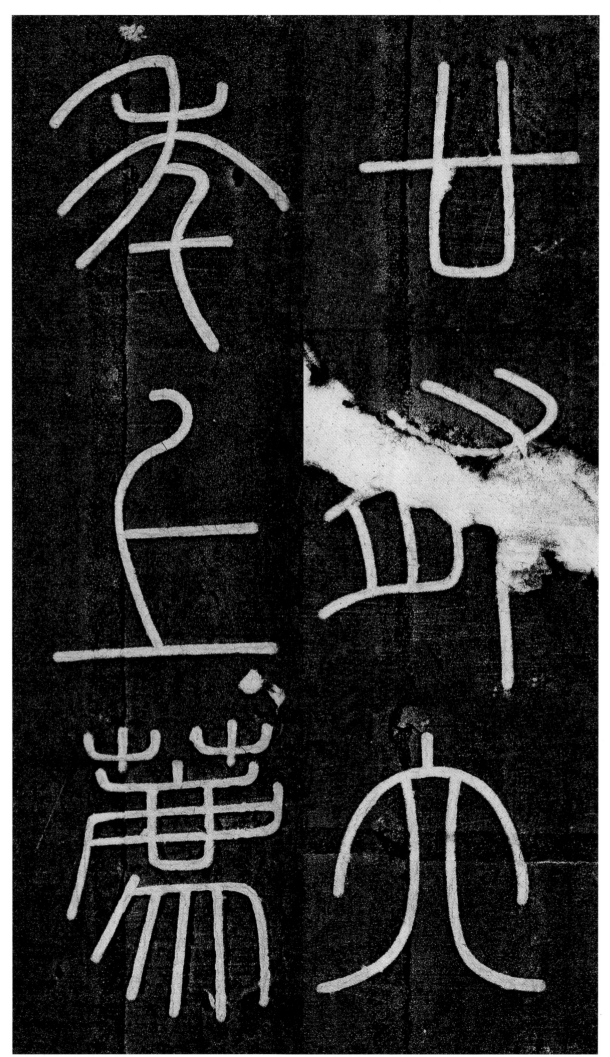

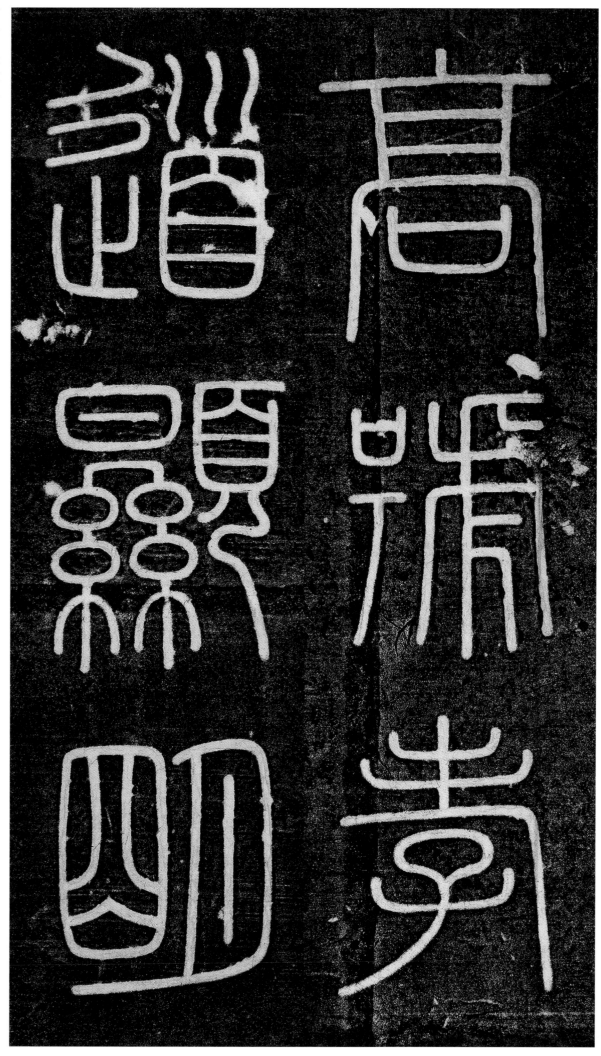

高号。孝道显明。

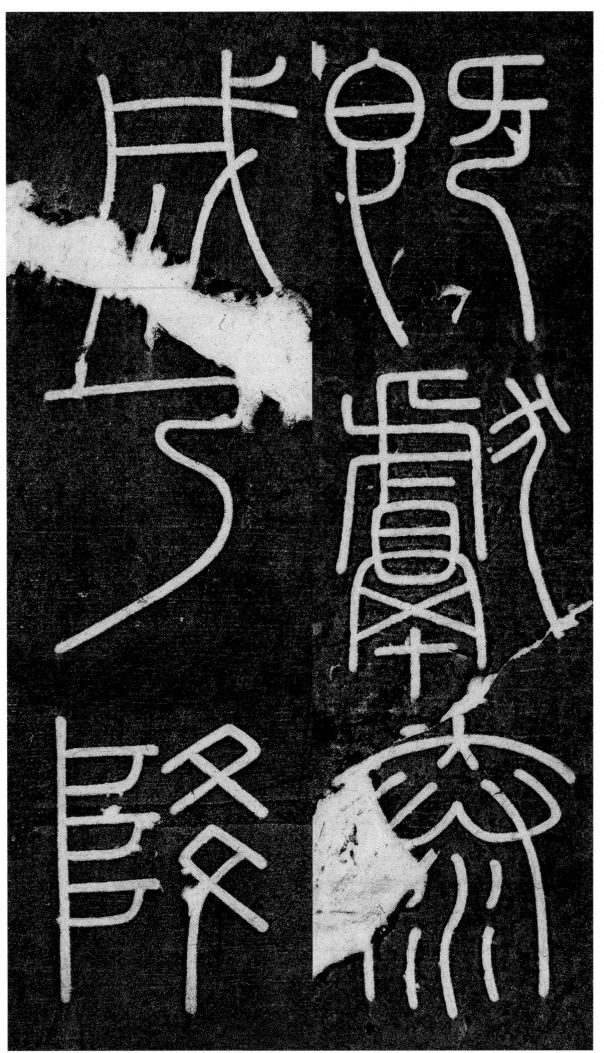

既献泰成。乃降

22

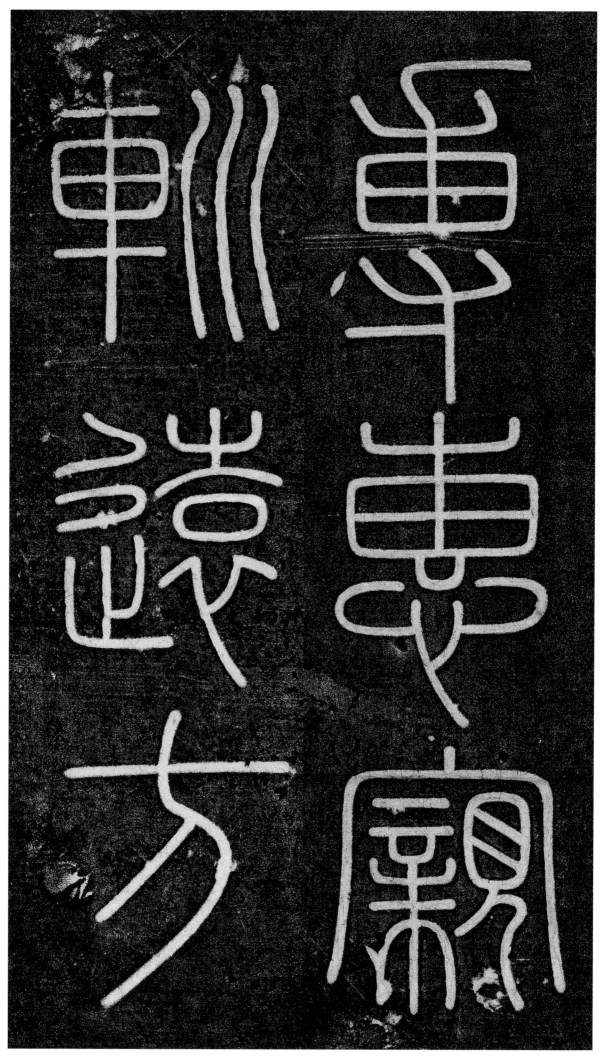

专惠。亲巡远方。

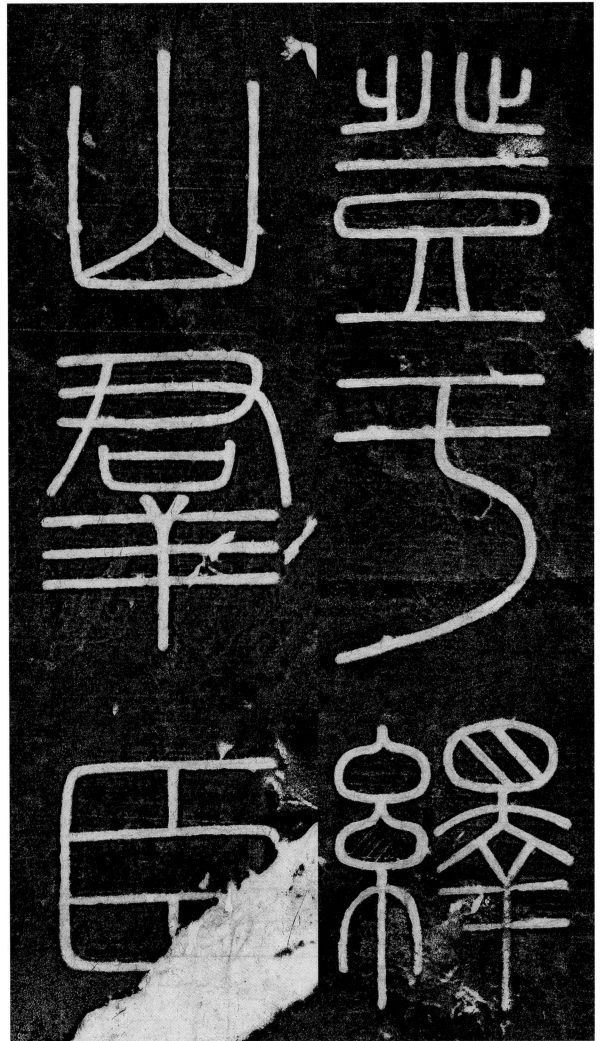

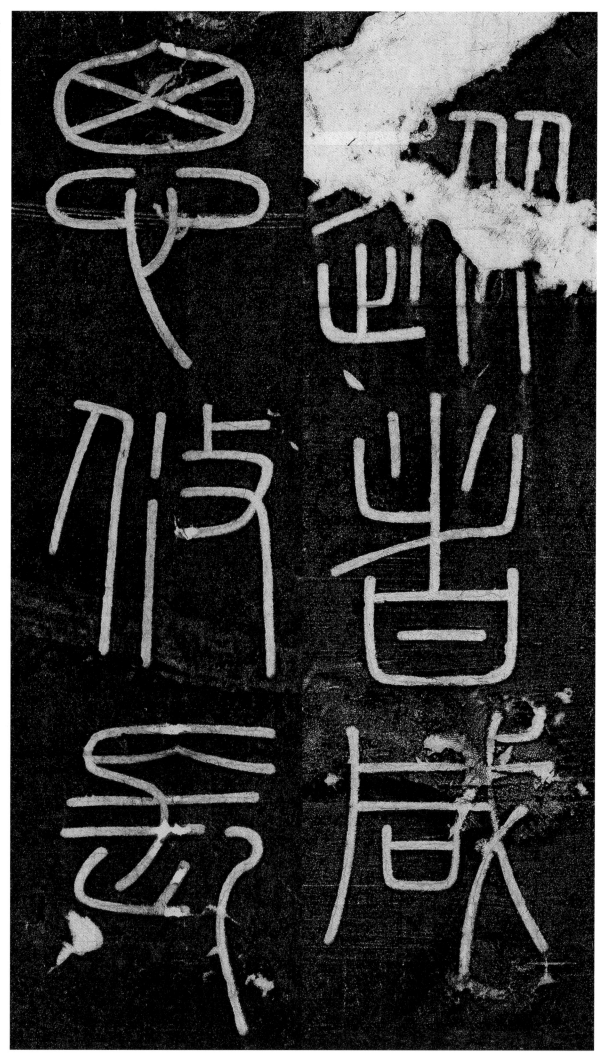

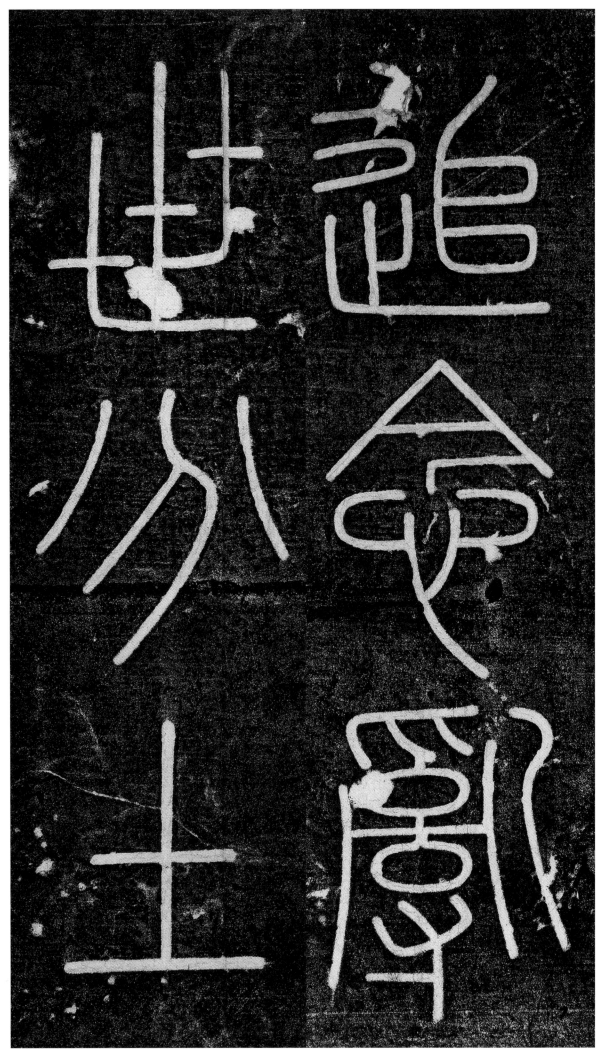

追念乱世。分土

26

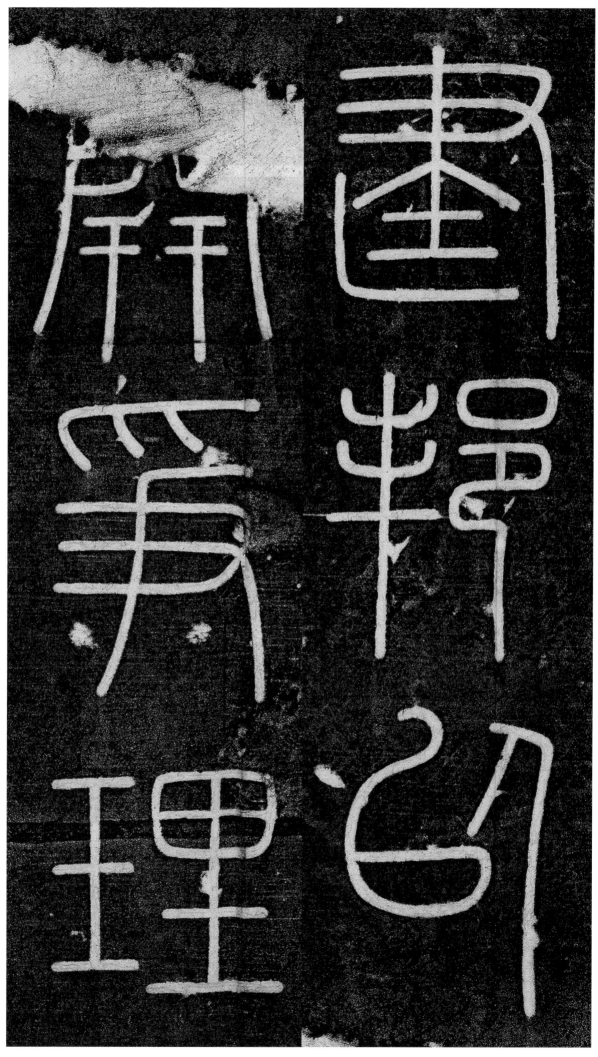

建邦。以开争理。

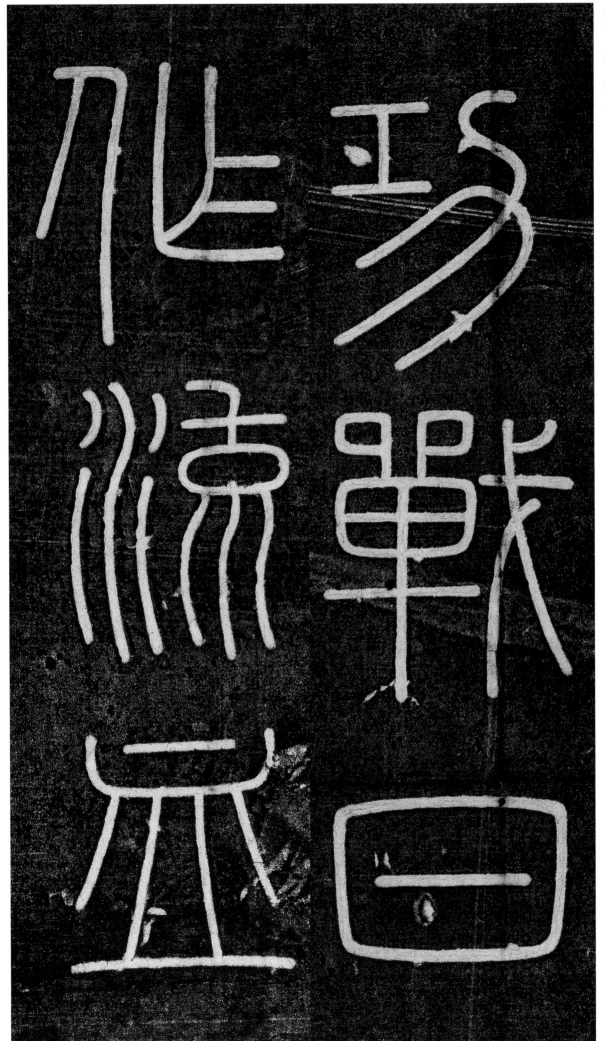

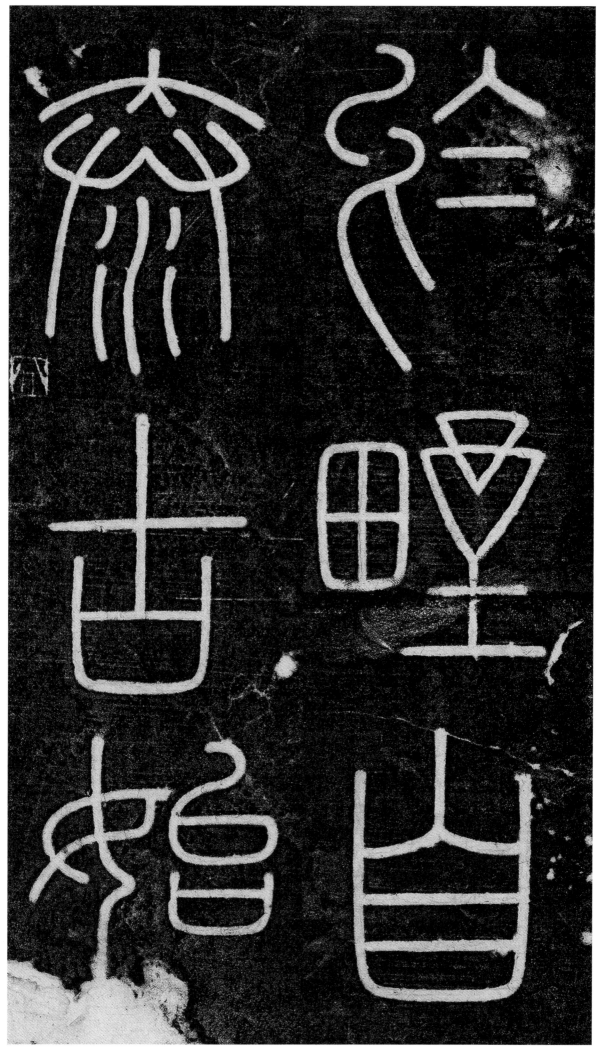

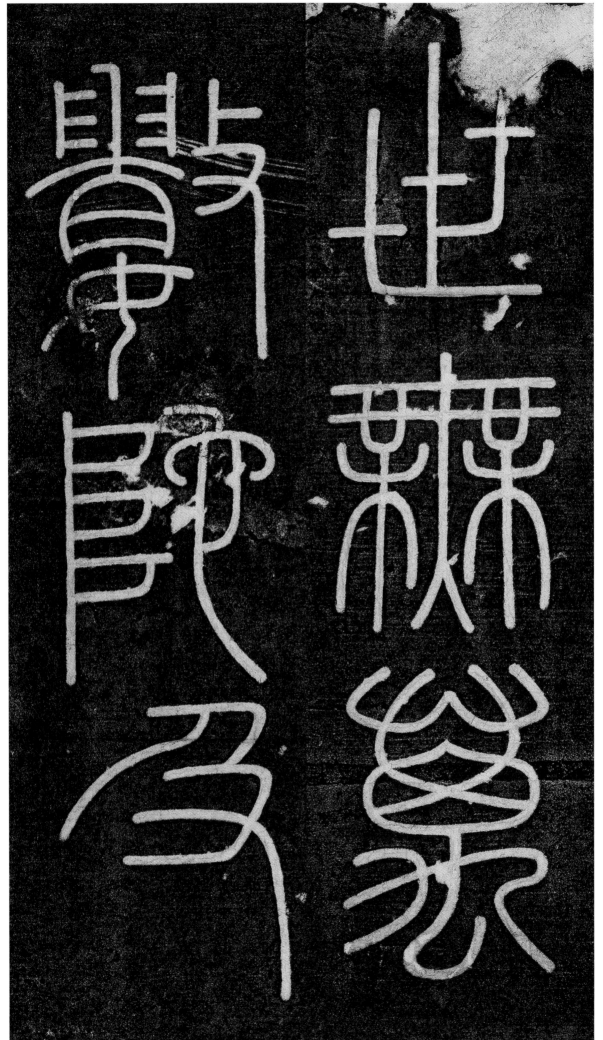

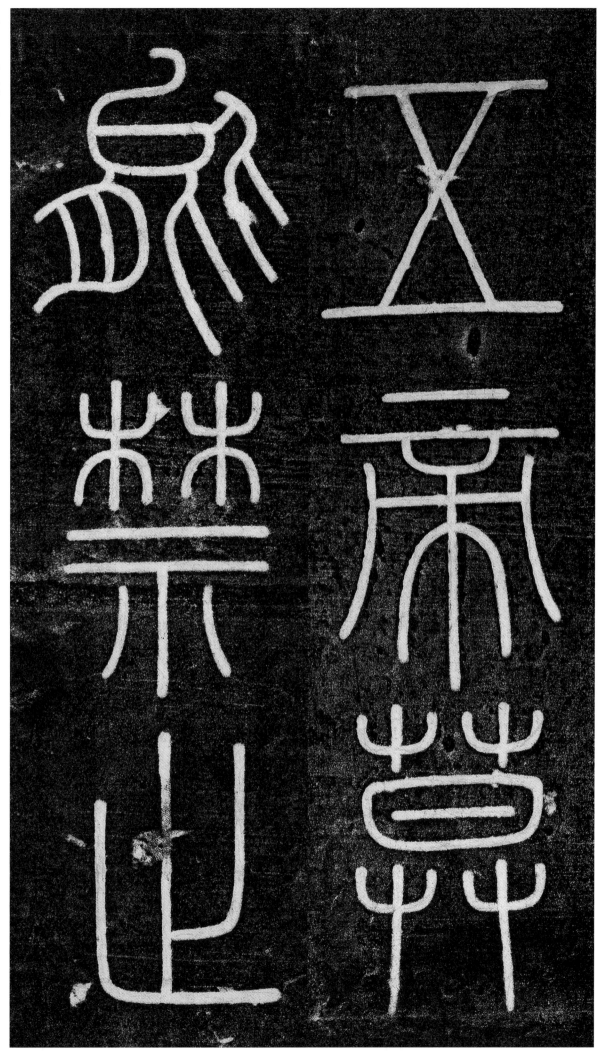

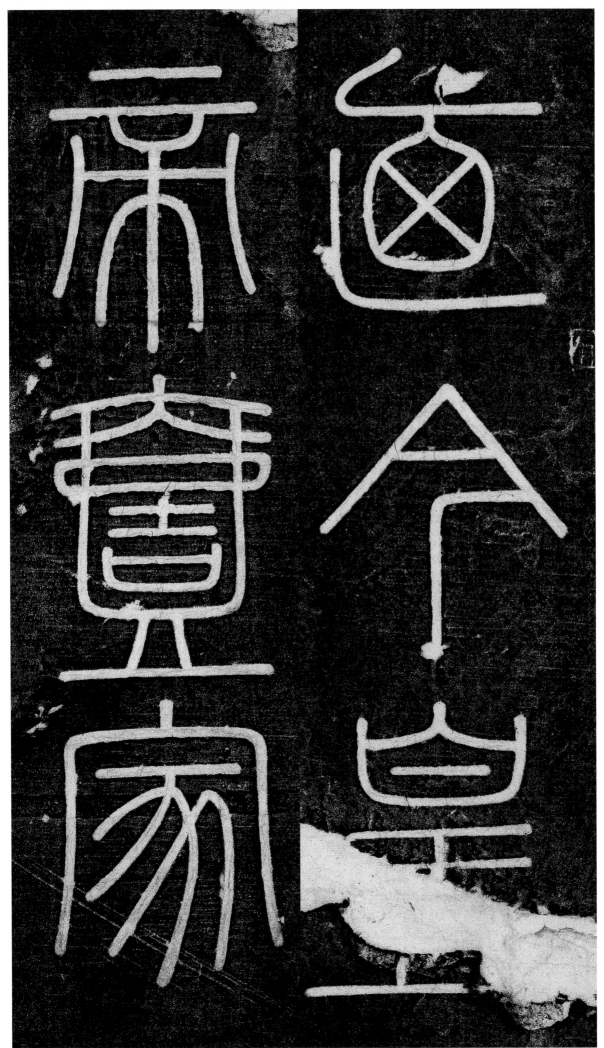

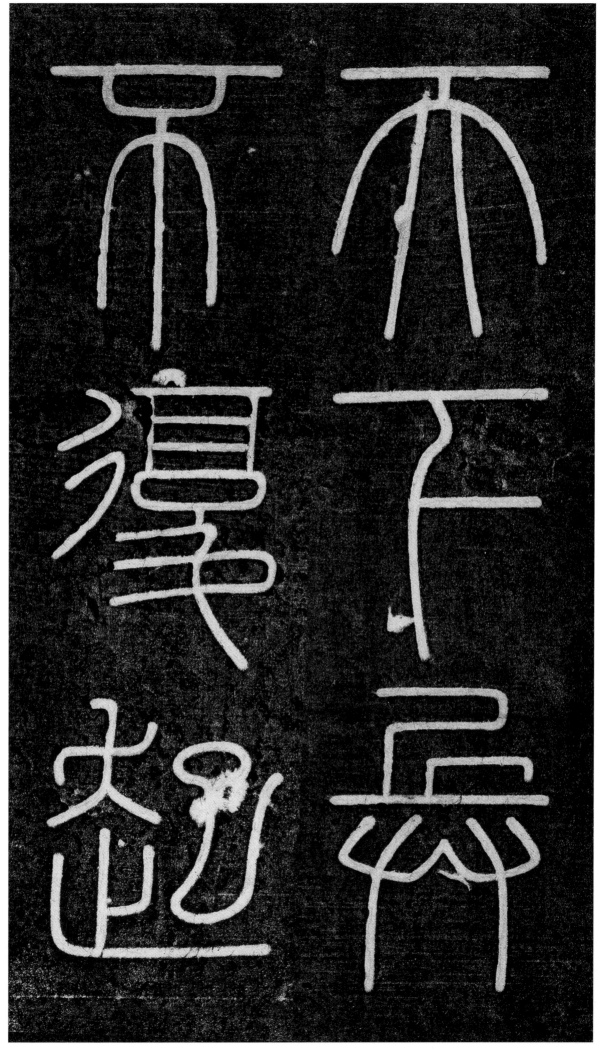

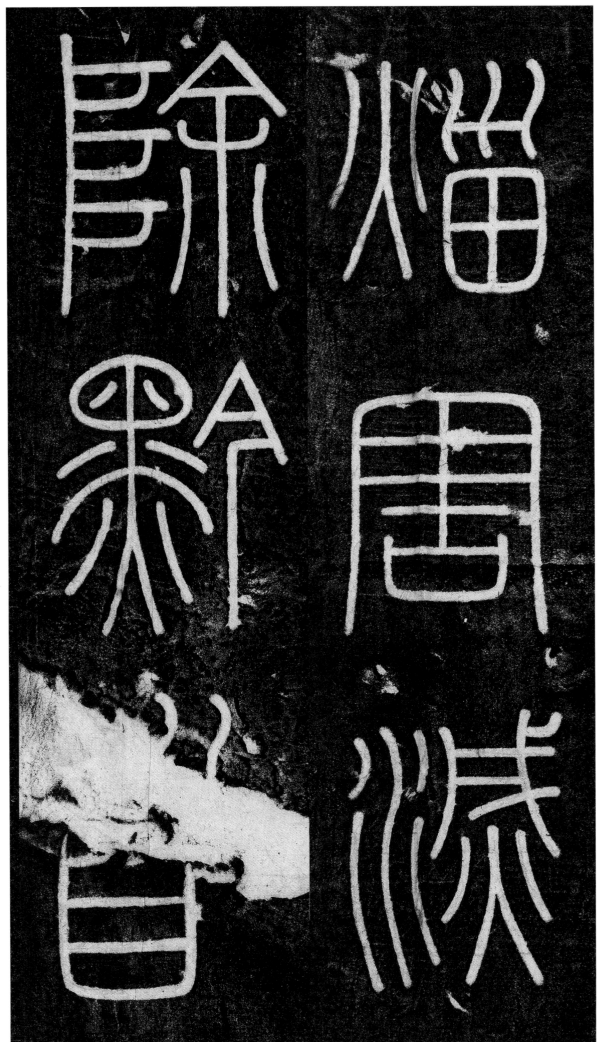

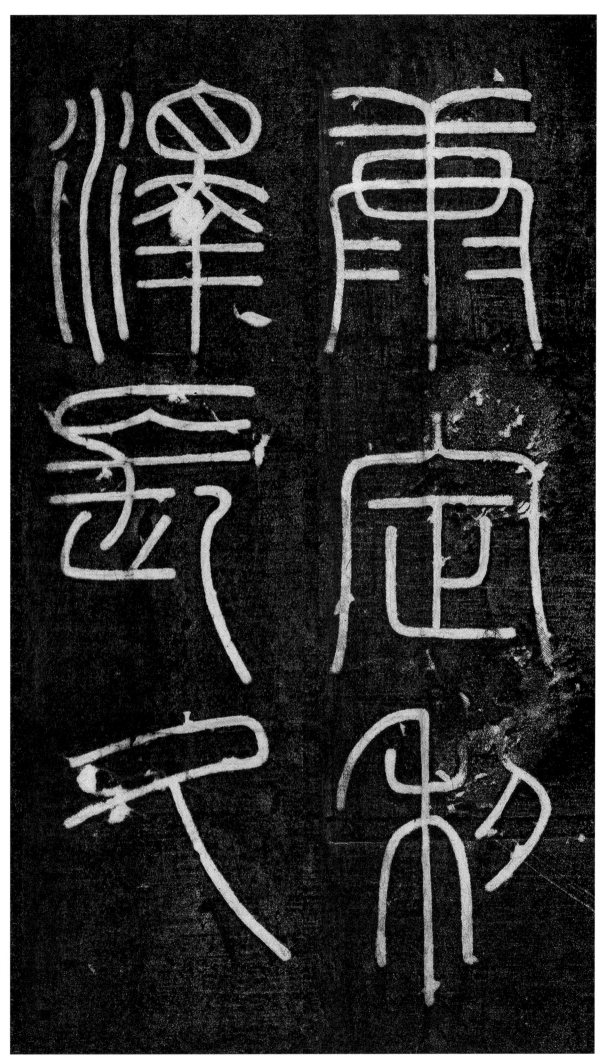

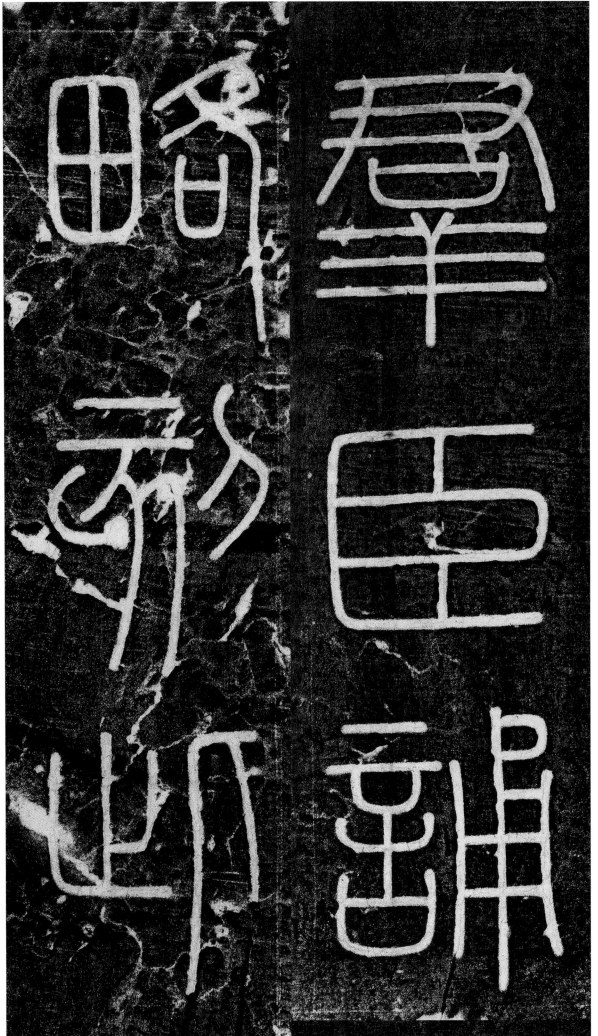

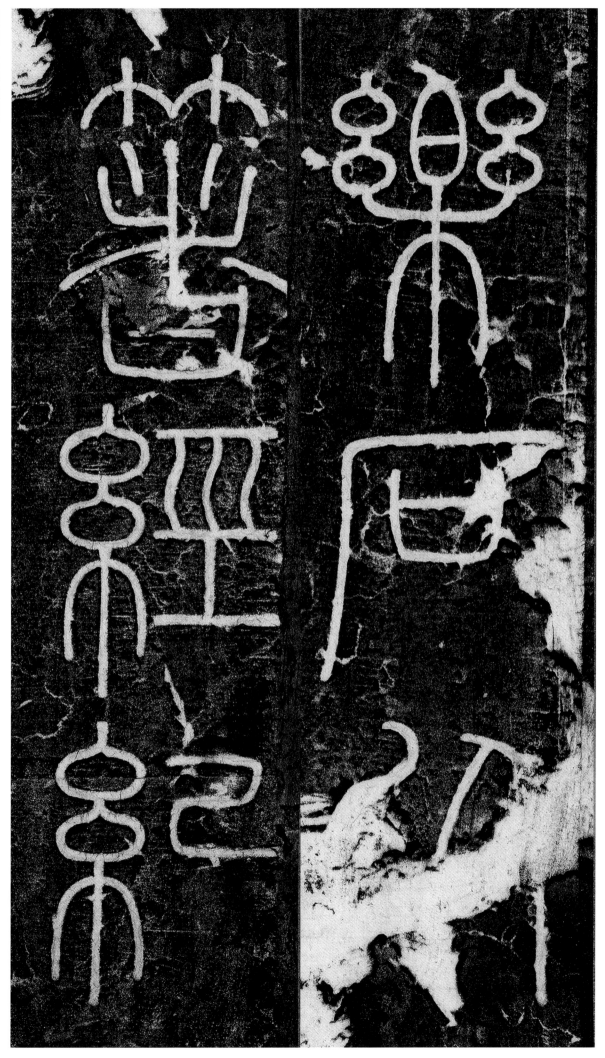

乐石。以著经纪。

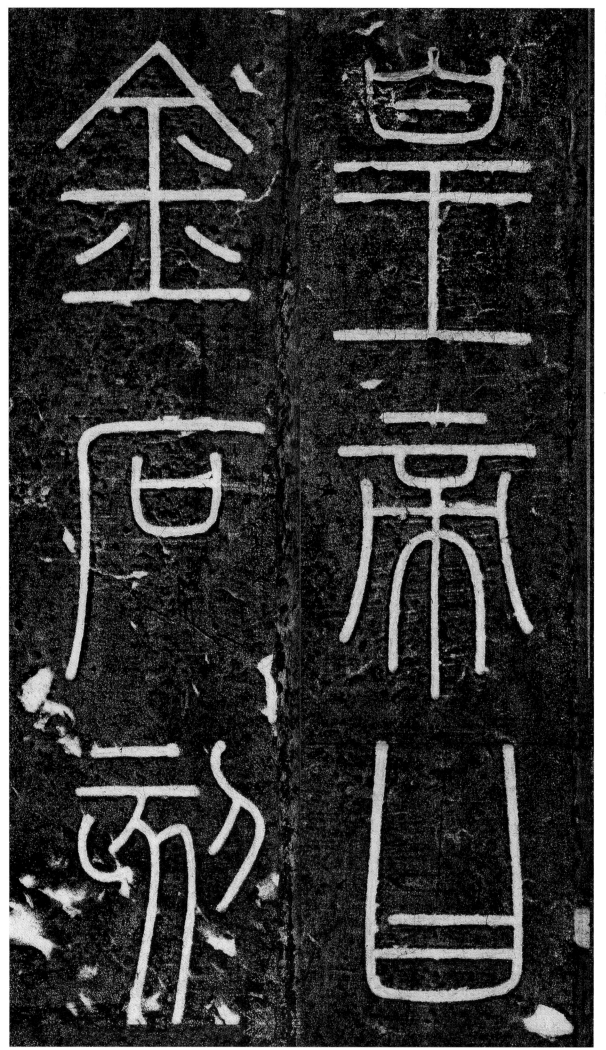

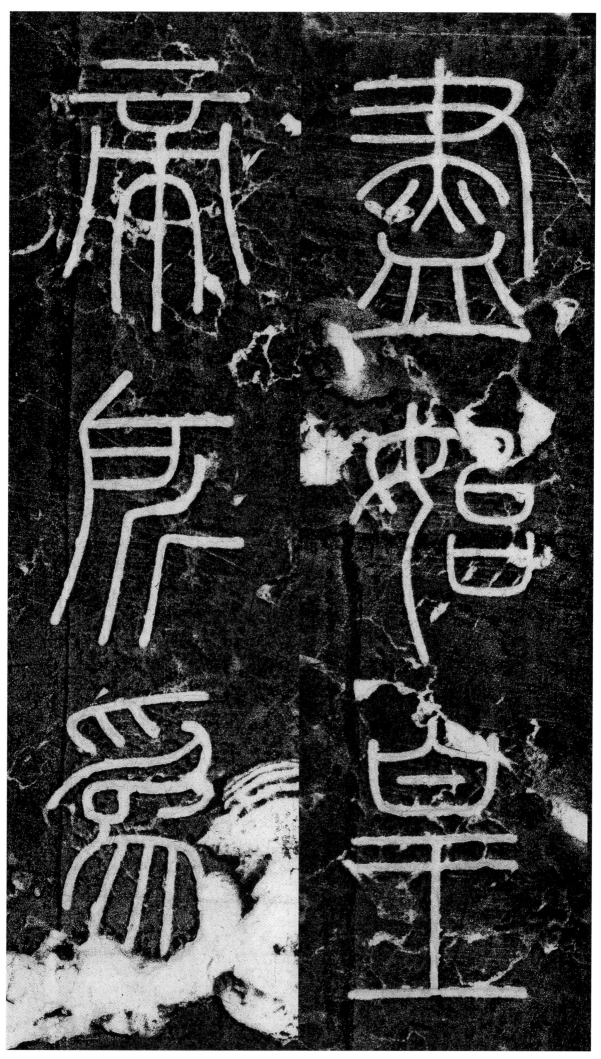

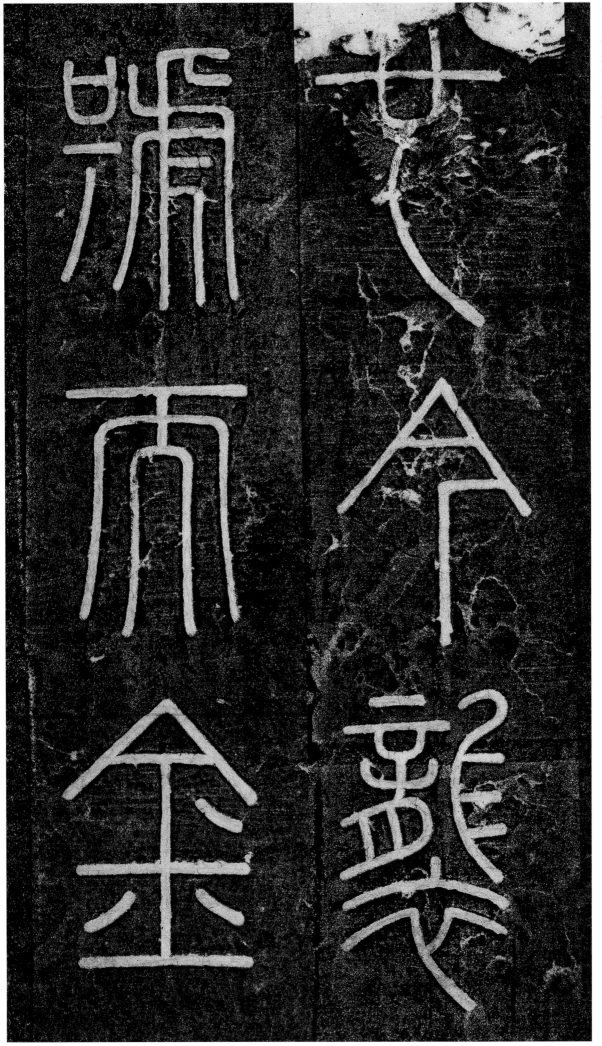

也。今袭号。而金

40

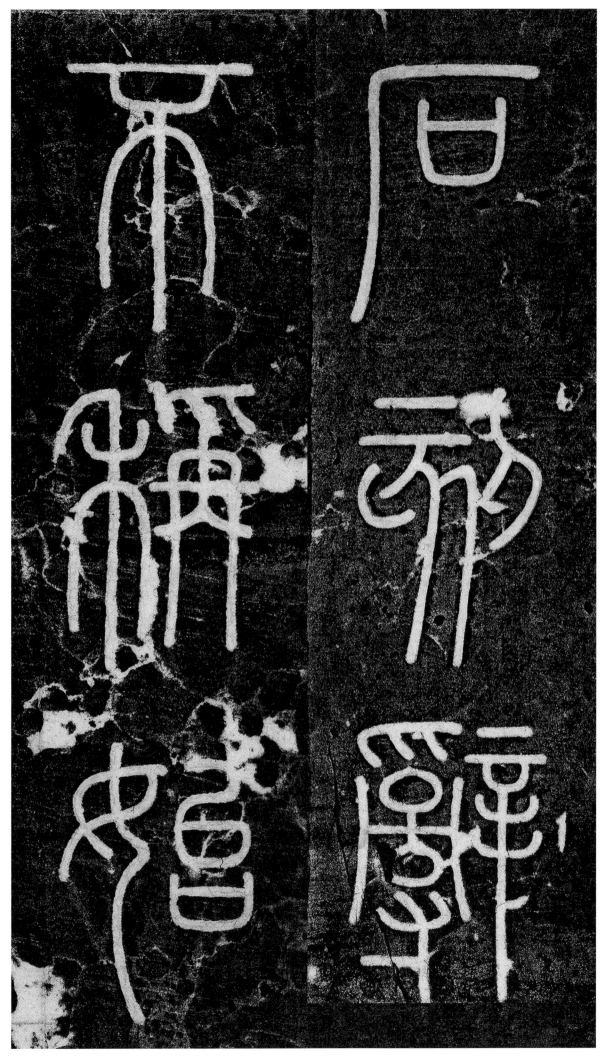

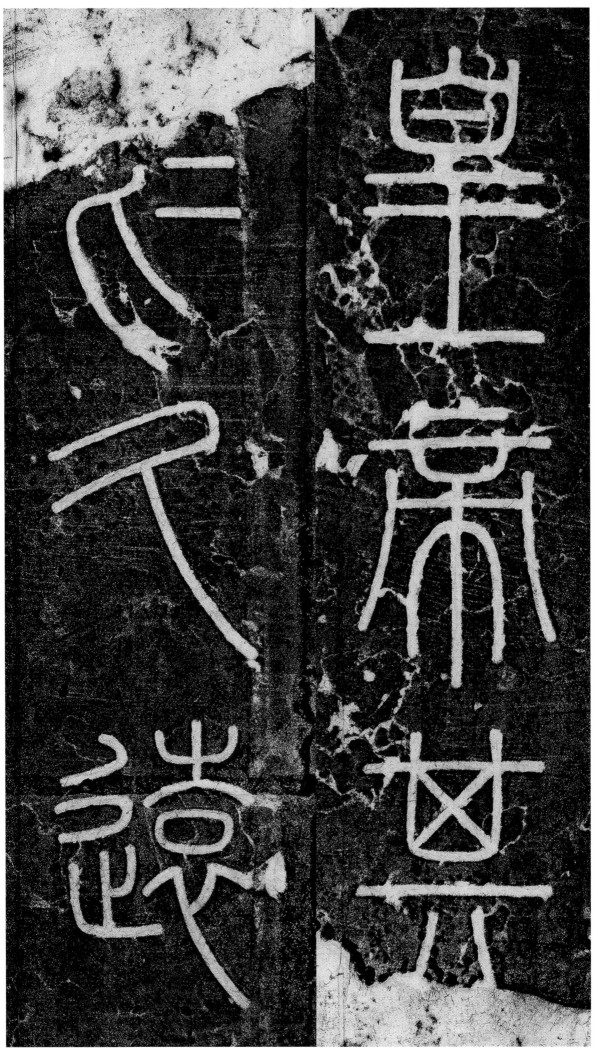

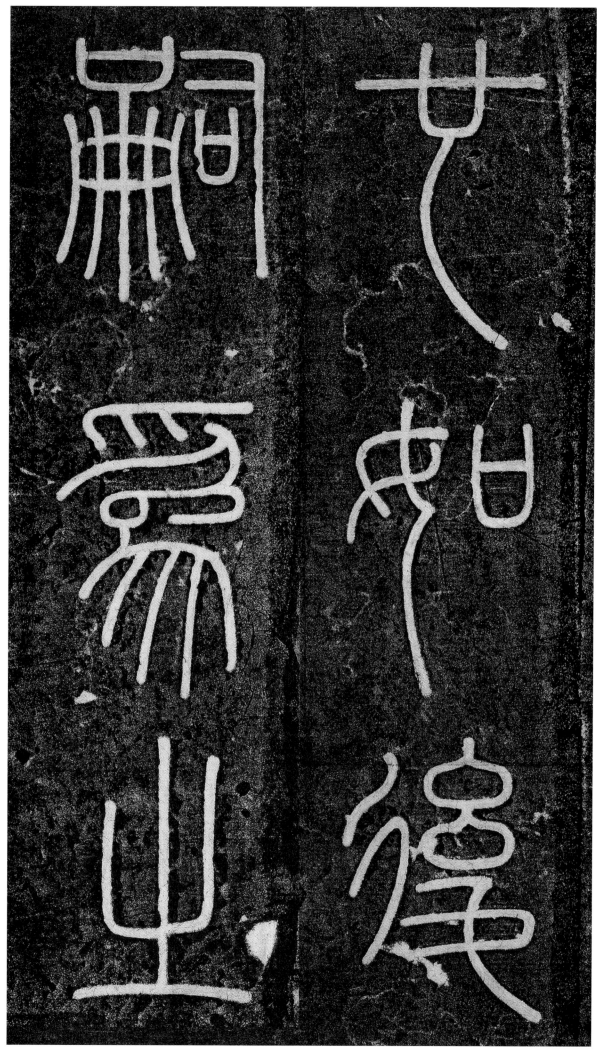

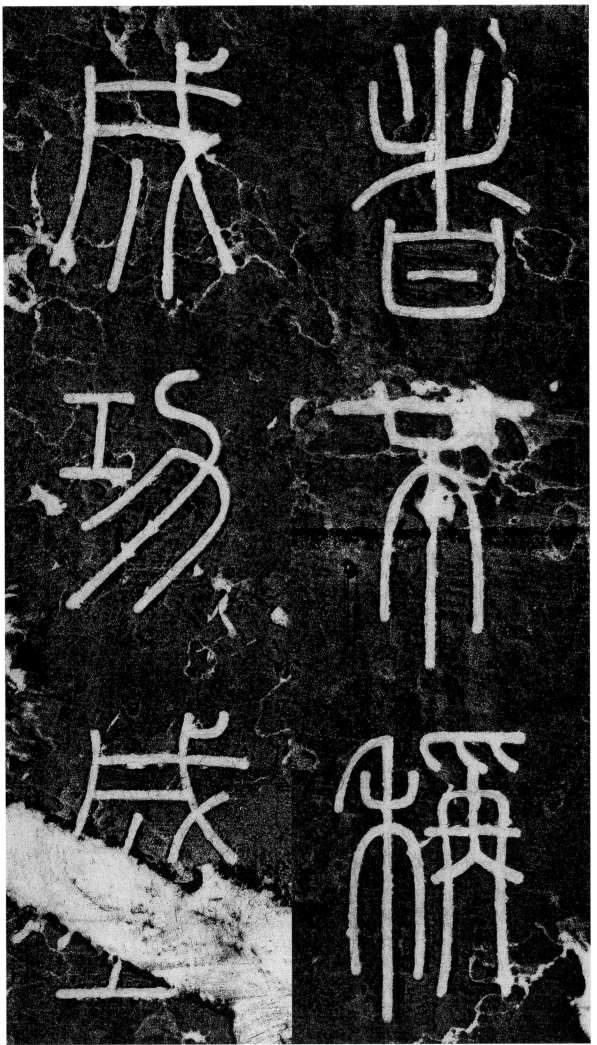

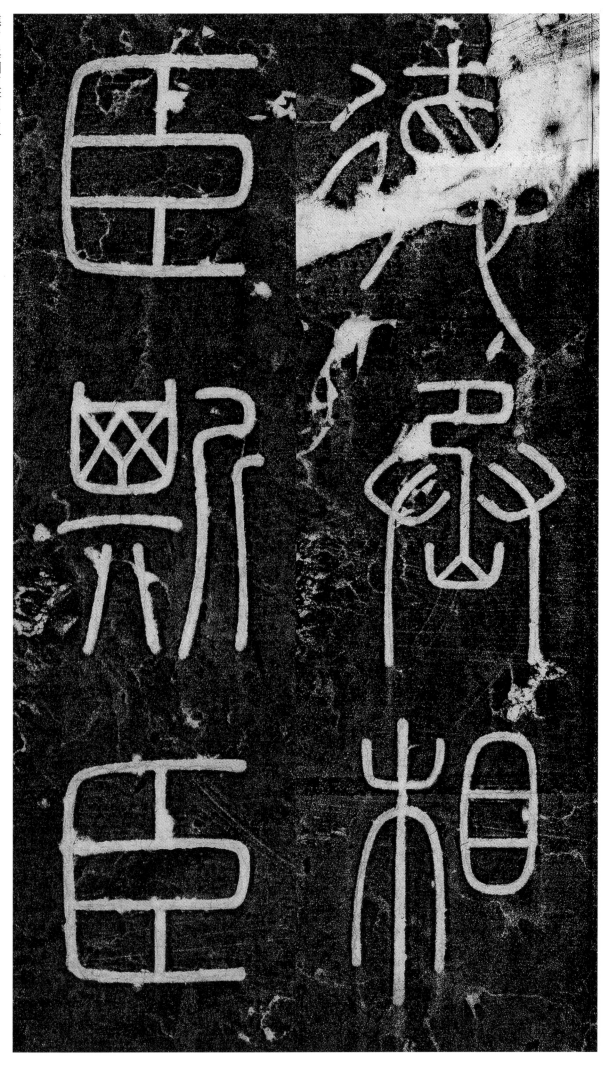

德。丞相臣斯。臣

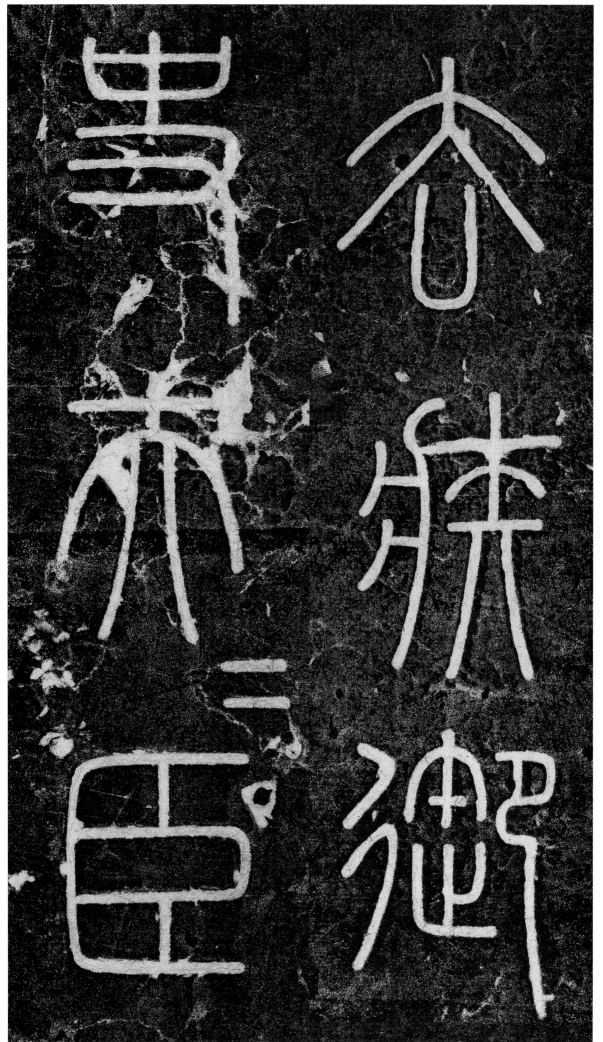

去疾。御史大夫臣

46

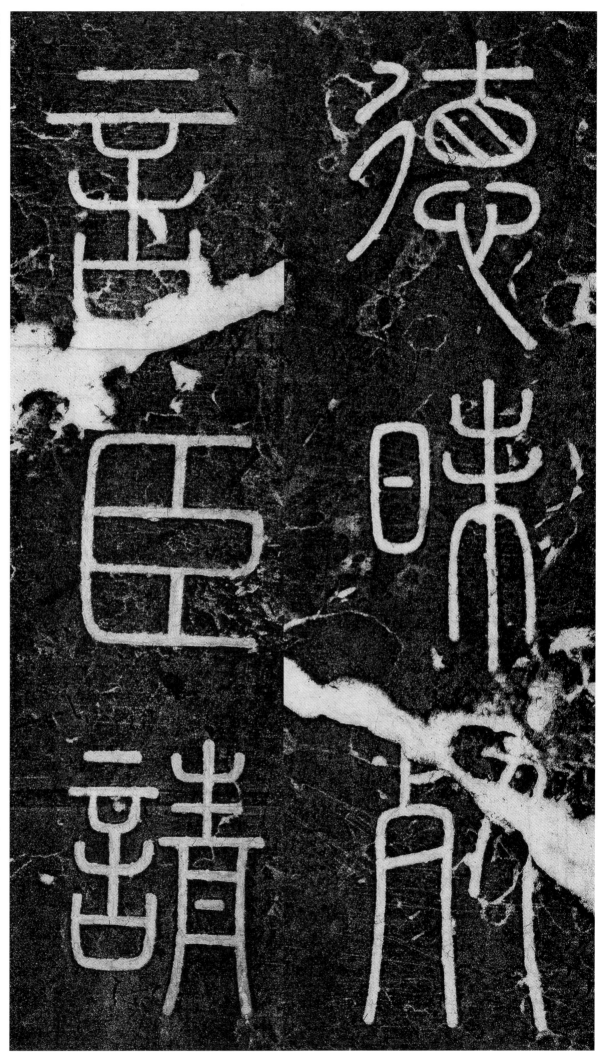

德昧死言。臣请

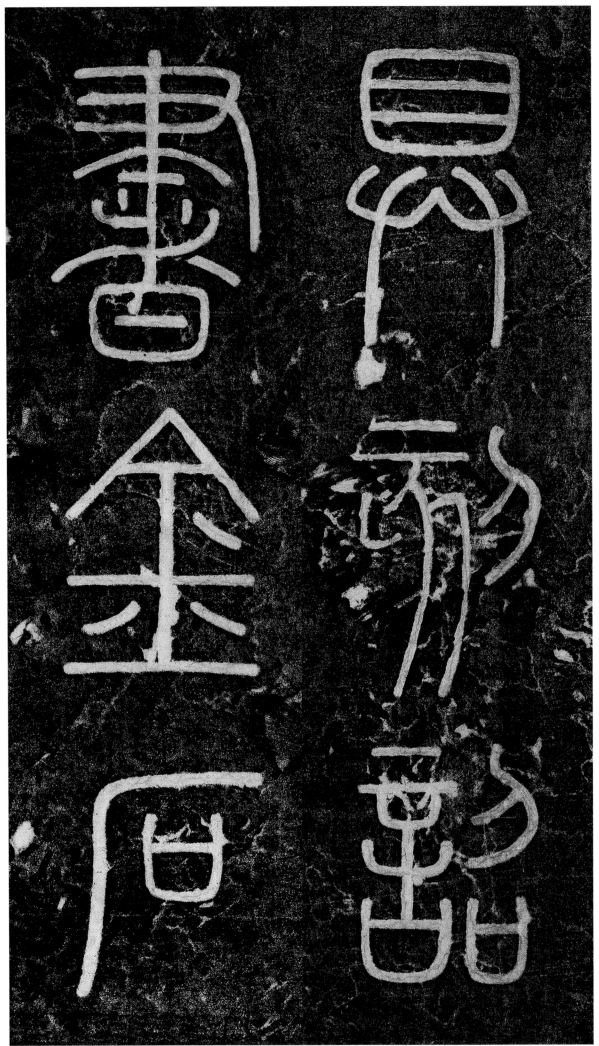

刻。因明白矣。臣

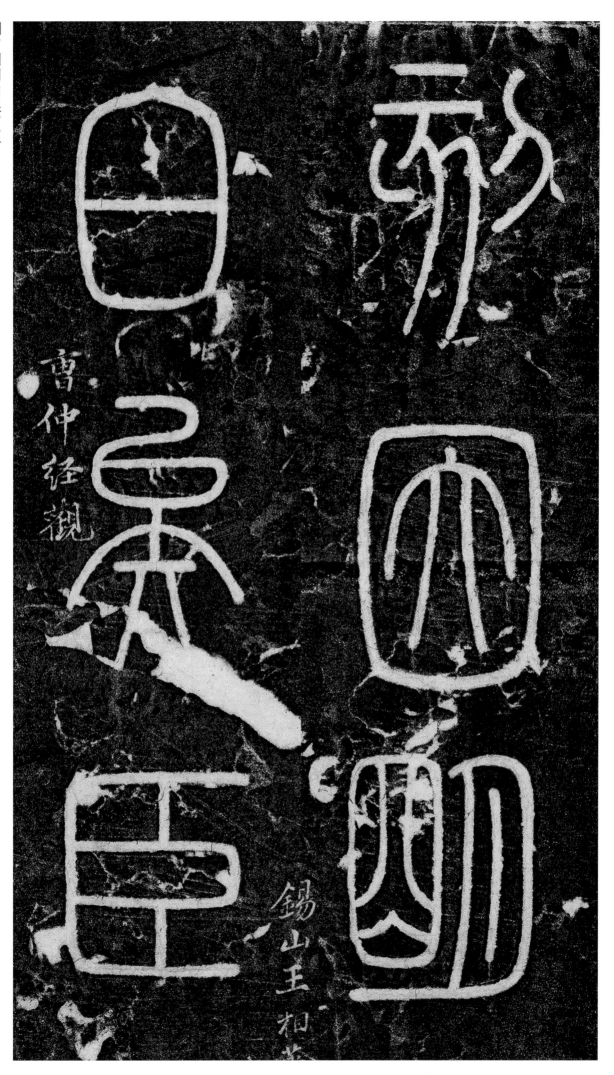

昧死请。制曰。可。

50